KB180293

삼둥이 디저트 타임

Triplets Dessert Time

삼둥이 디저트 타임

Triplets Dessert Time

글·그림 | **안뉴**

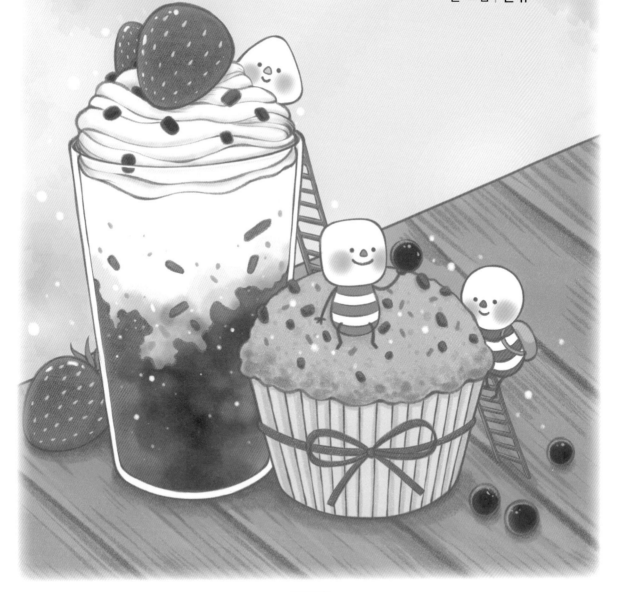

SISO
BOOKS

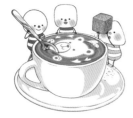

몽글몽글 삼둥이와 함께 디저트로 힐링타임

사소한 일상이 더욱 소중해진 요즘, 힘들고 지친 마음을 달래줄 무언가가 있으신가요? 저는 기분이 안 좋을 땐 산책을 하거나, 그림을 그리거나, 노래를 듣거나, 아주 단 걸 먹어요. 보통의 일상을 드릴 수는 없지만, 제가 느끼는 작은 행복들을 다른 분들도 느꼈으면 하는 마음에 이 책을 만들었습니다.

가끔 아주 달달한 것이 먹고 싶어질 때가 있듯이 마음에도 달달한 것들이 필요할 때가 있어요.

어떤 예쁜 색을 칠할지, 어떤 무늬를 그려넣을지, 컬러링에 집중하다 보면 잠시나마 현실의 고단함이나 걱정거리를 잊을 수 있을거에요. 머릿속 복잡한 생각들은 잠시 전원을 꺼두고, 마음에도 쉼표를 찍어 보는건 어떨까요?

큰 행복은 아니더라도 소소하지만 확실한 행복을 느끼고 싶을 때 동글이, 세몽이, 네몽이 마시멜로 삼둥이와 함께 달다구리 디저트 타임을 가져보세요.

눈으로 한 번 즐기고, 손끝으로 채워나가는 나만의 디저트!
달달함을 같이 나누고 싶은 소중한 사람과 함께 디저트를 완성해 보세요. 새콤달콤한 디저트의 색을 채워나가다 보면 어느새 나만의 작은 카페에 와 있는 듯한 기분이 들거에요.

차례

PART I

Morning cafe

가볍게 시작하는 상쾌한 아침의 모닝카페

프롤로그	7
시작하기 전에…	10
간단한 과일 컬러링	12
작은 디저트 컬러링	14
귤 타르트 컬러링 과정	16
Moon Croissant 컬러링 과정	18
푸딩삼둥 컬러링 과정	20
내 맘대로 컬러링	22

	마시멜로 꼬치	26
	마카롱삼둥	28
	레인보우 크레이프	30
	벨기에와플	32
	팬케이크	34
	파르페 삼둥	36
	마시멜로 과일삼둥이	38
	디저트 타임	40
	달고나 커피 만들기	42
	Cocoa time	44
	삼둥떡	46
	빼빼로삼둥	48

PART II

Lunch cafe

따사롭고 여유로운 한낮의 런치카페

삼둥마카롱 52

체리맛 소프트콘 54

녹차초코맛 소프트콘 56

Candy bouquet 58

Donut party 60

I ♡ COOKIE 62

사랑에 빠진 삼둥 64

수플레 삼둥 66

Happy Birthday to you 68

삼둥라떼 70

슈니발렌 삼둥 72

머핀의 법칙 74

PART III

Evening cafe

차분하게 하루를 마무리하는 이브닝카페

귤 타르트 78

Moon Croissant 80

초코진주와 마들렌 82

푸딩삼둥 84

삼둥감귤쥬스 86

유기농 애플파이 88

피크닉 타임 90

한국 전통 다과상 92

삼둥이 빙수 94

마운틴머랭 96

딸기 팬케이크 98

삼둥이 과일케이크 100

시작하기 전에…

준비물: 색연필

- 연하고 은은한 색감을 원하신다면 수성 색연필
- 진하고 선명한 색감을 원하신다면 유성 색연필

＊ 저는 손그림을 그릴 때 선명한 발색을 위해 유성 색연필을 사용합니다. (겹쳐 칠할 때 특히 용이해요)

컬러링 하는 방법

색칠할 때는 항상 가장 밝은 색부터 연하게 칠해줍니다.

같은 색이라도 칠하는 압력에 따라 단계적인 농도 표현이 가능합니다.

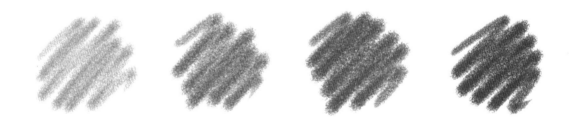

색연필의 농도 단계

시작할 때, 빛을 직접적으로 받는 가장 밝은 부분은 흰색으로 남겨두고 칠해주세요.
밑색을 칠할 때는 손에 힘을 빼고 연필을 비스듬히 눕혀 연하게 살살 칠해주고,
점점 진하게 칠할수록 연필을 세워서 질감 묘사를 넣어줍니다.
다음에는 가장 어두운 부분을 칠하고, 반짝이는 하이라이트 부분을 흰 색 색연필 혹은
화이트 펜으로 강조해 줍니다.
마지막으로 바닥면에 닿아있는 부분의 그림자를 칠해줍니다.

명암 표현

연습해보기

연습해보기

간단한 과일 컬러링

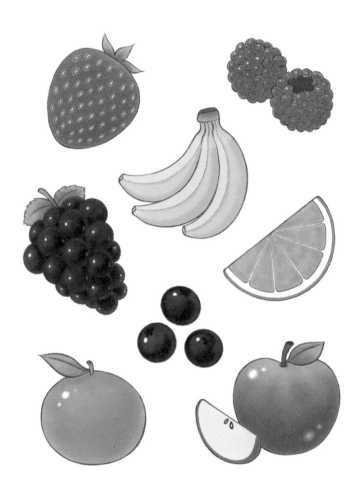

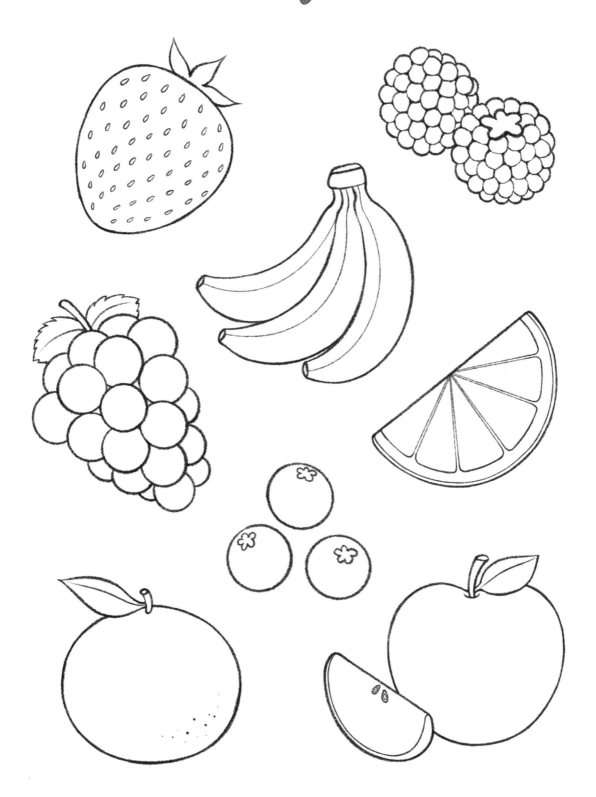

작은 디저트 컬러링

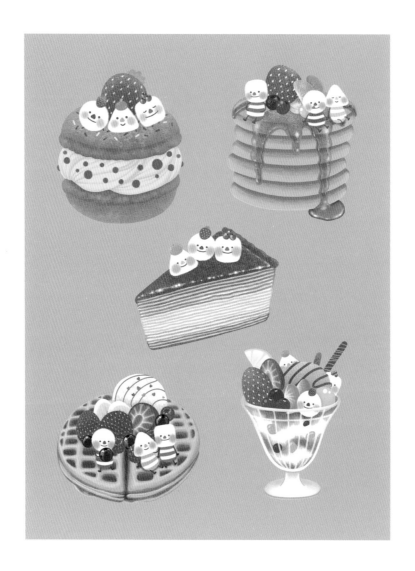

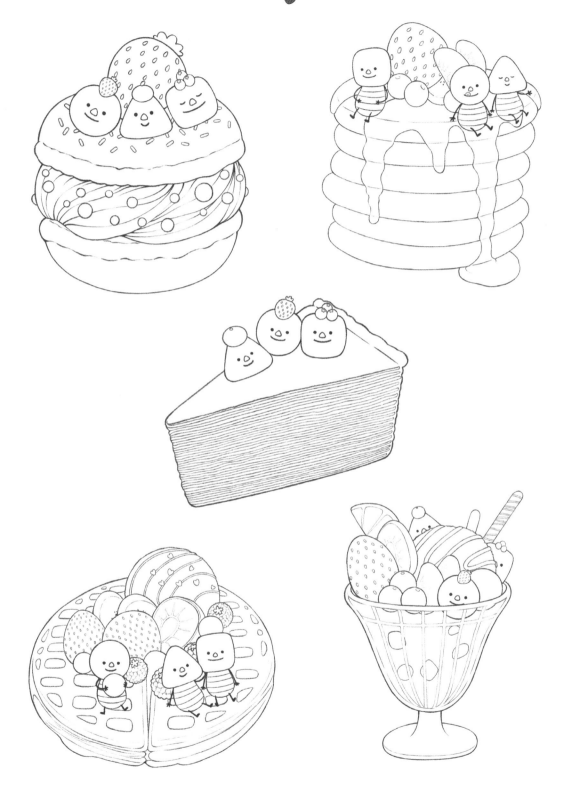

귤 타르트 컬러링 과정

1. 전체적으로 가장 밝은 부분의 색을 연하게 깔아줍니다.
가장 밝은 부분인 하이라이트 부분은 남겨두고 칠해주세요.

2. 각 과일별로 가장 기본이 되는 중간색을 꼼꼼히 채워주세요.
이 단계에서부터 각 과일별로 질감 묘사를 넣어줍니다.

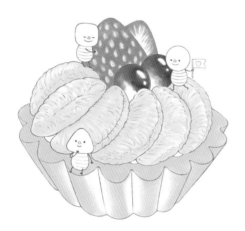 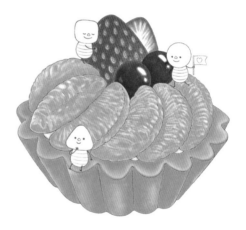

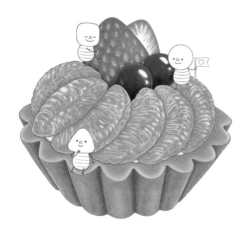

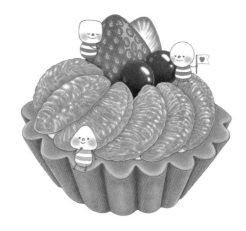

3. 가장 어두운 부분(물체끼리 맞닿는 부분)을
진한 색으로 칠해주세요.
명암을 넣으면서 질감 묘사를 더욱 디테일하
게 해줍니다. 특히 속껍질이 없는 귤의 질감
을 자세히 관찰하면서 칠해보세요.

4. 마지막으로 탐스러운 과일표현을 위해
밝은 색 색연필이나, 화이트 펜으로 가장
밝은 부분을 좀 더 강조해주세요.
그리고 삼둥이들을 칠해주면 완성!

Moon croissant 컬러링 과정

1. 전체적으로 가장 밝은 부분의 색을 연하 게 깔아줍니다.
가장 밝은 부분인 하이라이트 부분은 남 겨두고 칠해주세요.

2. 그 다음 단계의 연한 색을 칠해주세요.

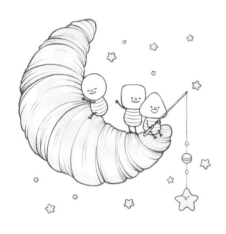

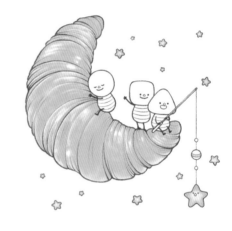

3. 이제 빵의 가장 기본이 되는 중간색을 칠 해주세요.
이 단계부터 크루아상의 묘사가 살짝씩 들어갑니다.

4. 크루아상에서의 밝은 색 부분과, 진한 색 부분의 경계를 확실히 나누어 칠해줍니다. 겹겹이 둘러져 있는 크루아상 결 표현을 디테일하게 해주세요.

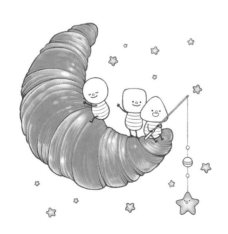

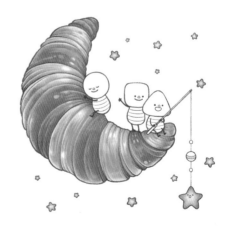

5. 가장 어두운 색으로 크루아상의 명암을 넣어주고, 질감 묘사가 부족한 부분은 중간 색으로 묘사해줍니다. 그리고 나서 삼둥이들과 밤하늘 배경을 칠해주세요.
화이트 펜으로 하이라이트 부분을 칠해주면 완성!

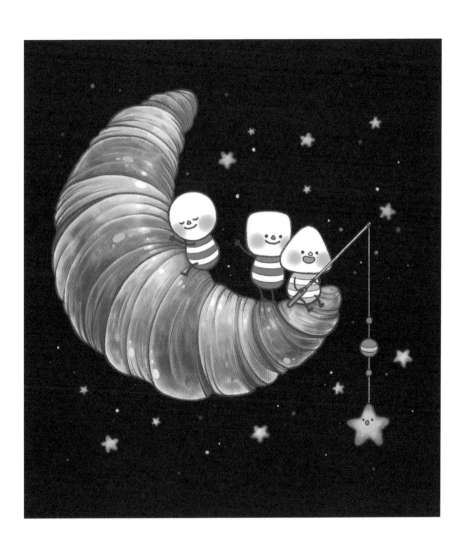

푸딩삼등 컬러링 과정

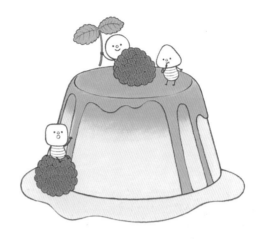

1. 푸딩, 시럽, 산딸기, 잎의 가장
기본이 되는 밑색을 칠해주세요.

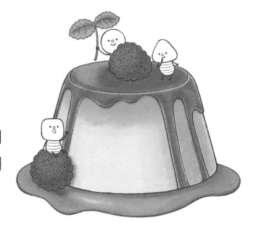

2. 시럽 색을 칠해주고, 각각의 형태
에 맞게 명암을 살짝 넣어서 칠해
주세요.

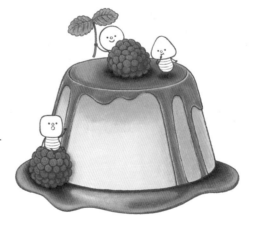

3. 물체끼리 맞닿는 부분의 그림자를
가장 어두운 색으로 칠해주세요.

4. 마지막으로 삼둥이들을 칠해주고, 탱글탱글한 느낌을 살리기 위해
가장 밝은 부분을 흰 색 색연필이나 화이트 펜으로 강조해주면 완성!

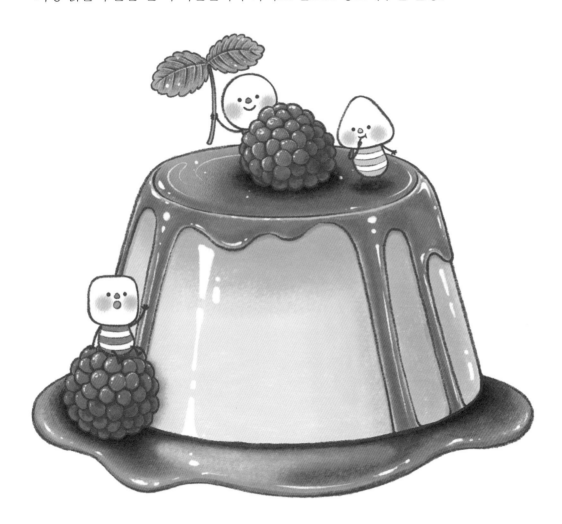

내 맘대로 컬러링 ❶

마카롱 컬러링

내 맘대로 컬러링 ❷

도넛 컬러링

아침 햇살을 받으며 잠에서 깨면 은은한 커피향이 코를 간지럽혀요.

Morning cafe

Cocoa time

가볍게 시작하는
상쾌한 아침의
모닝카페

마시멜로 꼬치

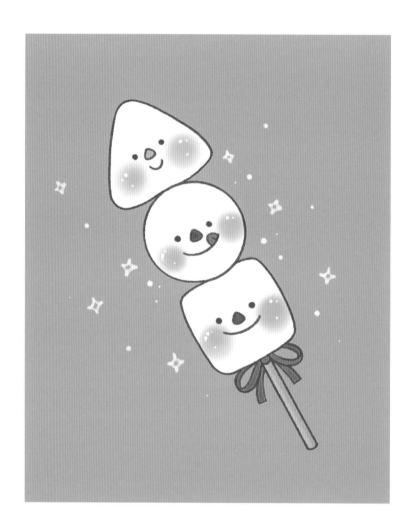

폭신폭신 마시멜로를 나란히 꼬치에 끼운 마시멜로 꼬치 삼둥이

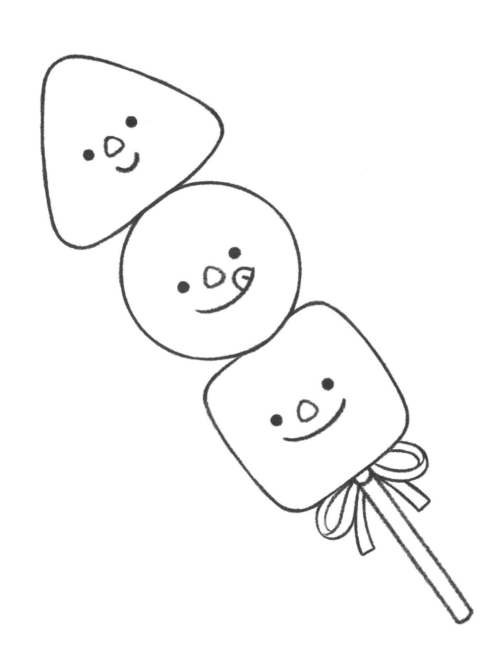

마카롱 삼둥

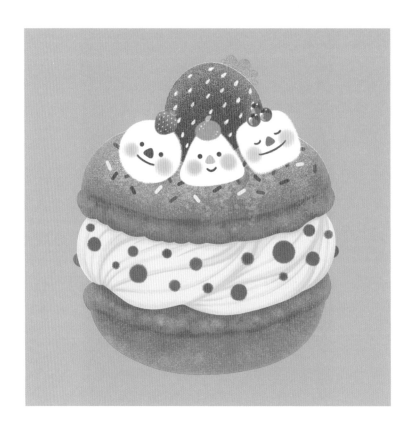

딸기와 마시멜로 삼둥이들을 얹어 만든 왕 마카롱!
너무 커서 한 입에 다 넣기는 힘들거에요.

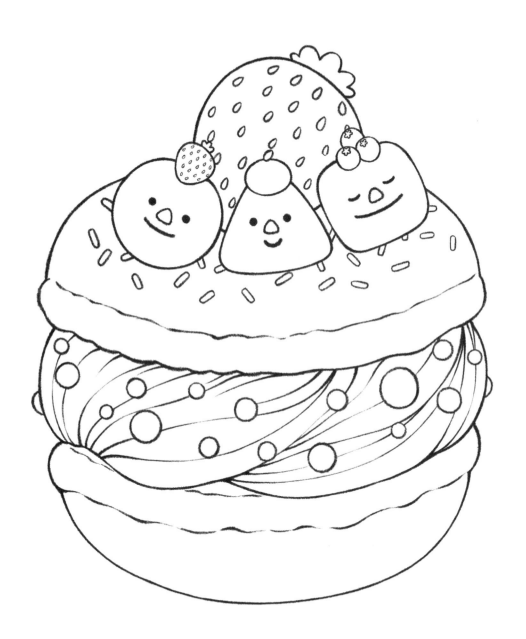

레인보우 크레이프

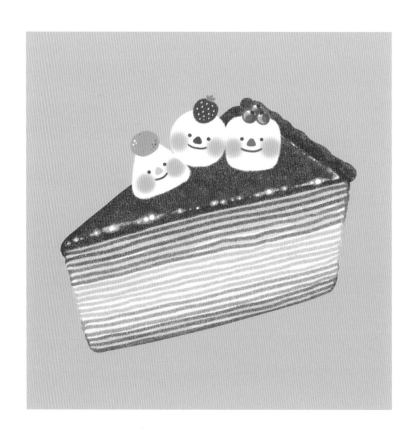

알록달록 무지개 색깔의 겹으로 충충이 쌓인 레인보우 크레이프.
눈으로 먼저 먹어보고 맛을 상상하게 돼요.
왠지 무지개맛이 날 거 같아요.

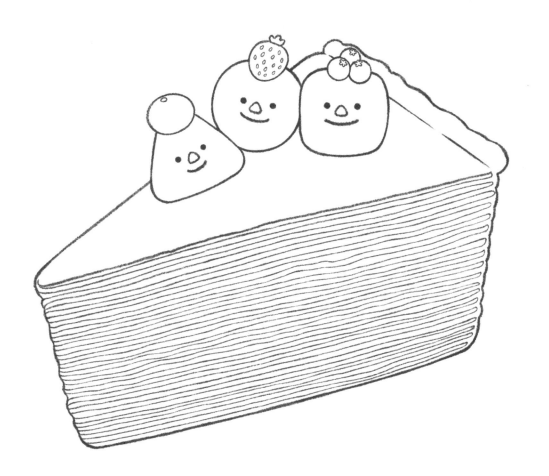

벨기에와플

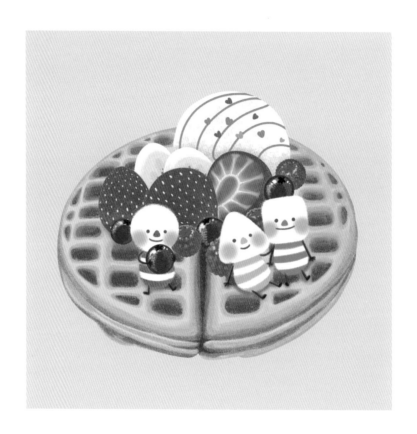

겉바속촉의 대명사 삼둥이 와플.

딸기와 바나나, 블루베리와 산딸기, 그리고 바닐라 아이스크림까지!

삼둥이들은 토핑을 열심히 옮기느라 힘들었는지 완성된 와플 위에서

쉬고 있네요.

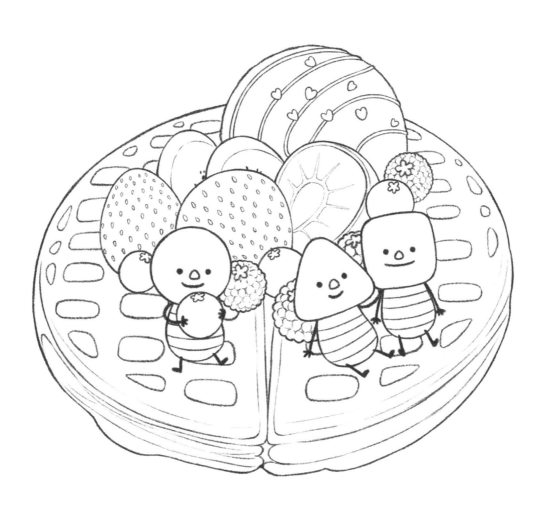

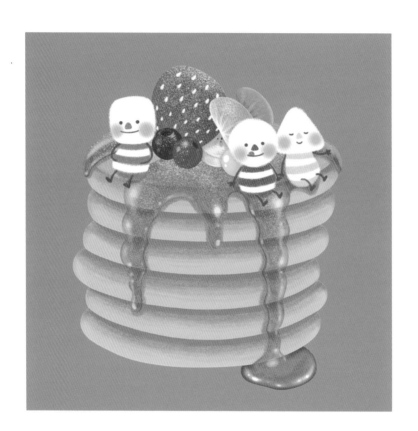

팬케이크

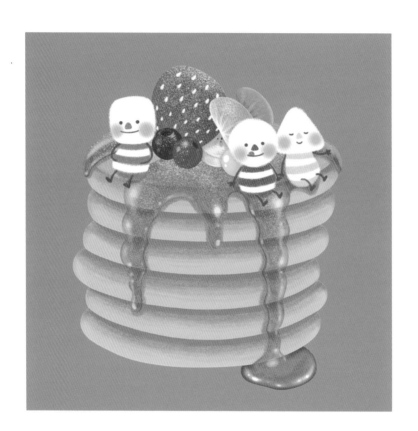

꿀처럼 흐르는 메이플 시럽에 알록달록 각종 과일이 얹어진 팬케이크

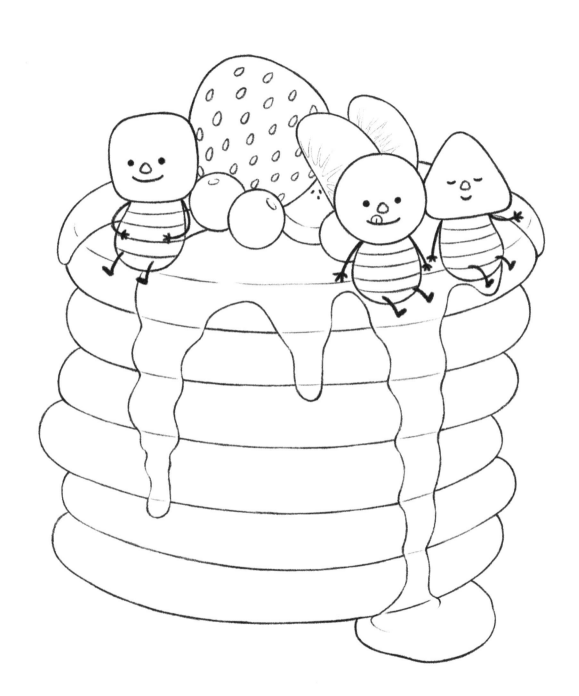

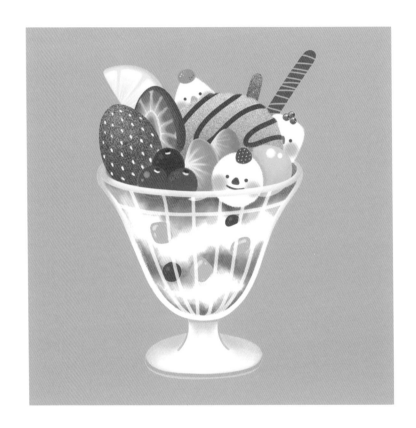

파르페 삼둥

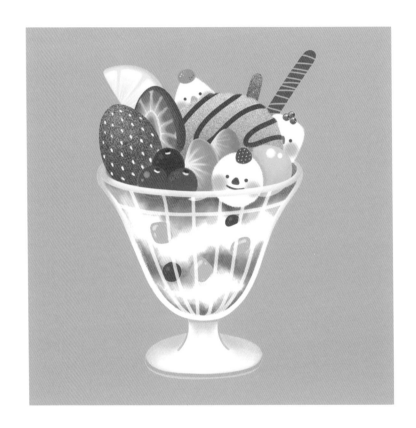

달달상콤한 딸기 아이스크림에 각종 과일들과 토핑을 얹어 만든
삼둥이 특제 파르페

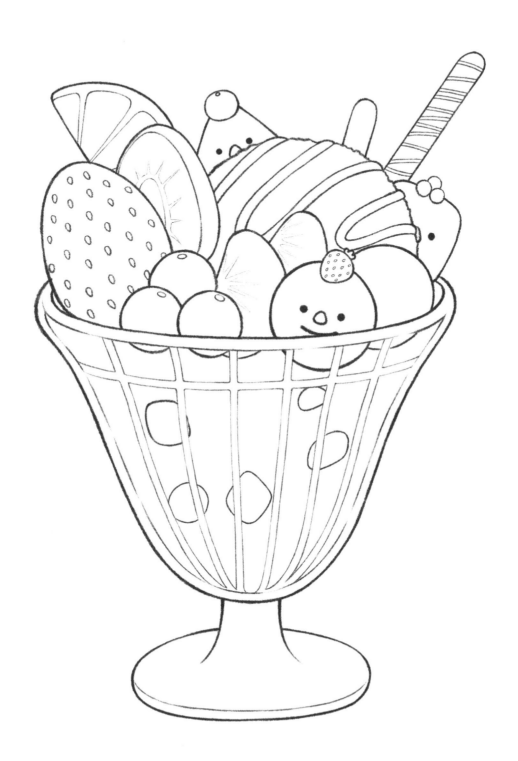

마시멜로 과일 삼둥이

동글이는 딸기, 세몽이는 귤, 네몽이는 블루베리를 가장 좋아한대요.
각각의 취에 과일을 머리에 얹은 귀여운 마시멜로 삼둥이들!

디저트 타임

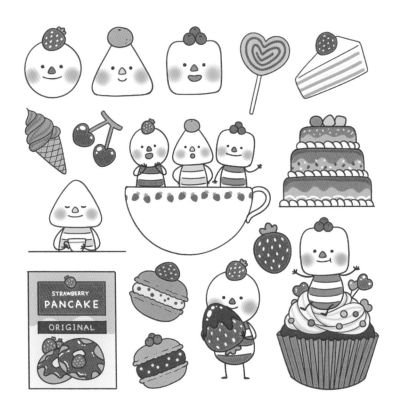

이것저것 내맘대로 만들어보자!
삼둥이들과 함께하는 달콤한 디저트 타임

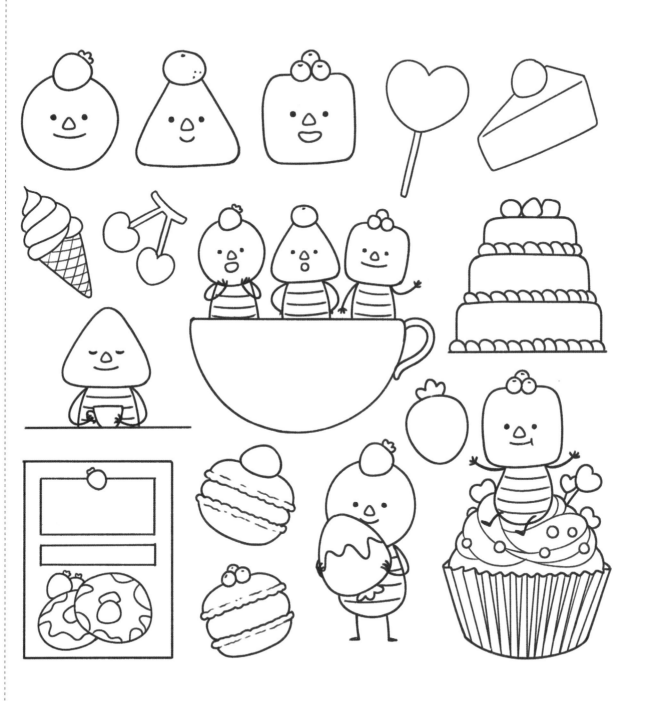

달고나 커피 만들기

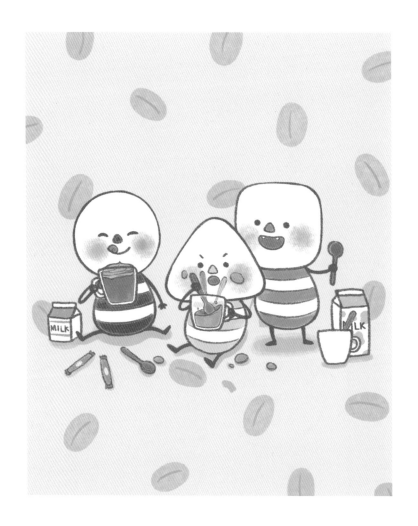

삼둥이들도 도전해보았다. 1,000번을 저어 만드는 달고나커피

"팔은 조금 아프지만, 가끔은 이런 것도 너무 재밌어!"

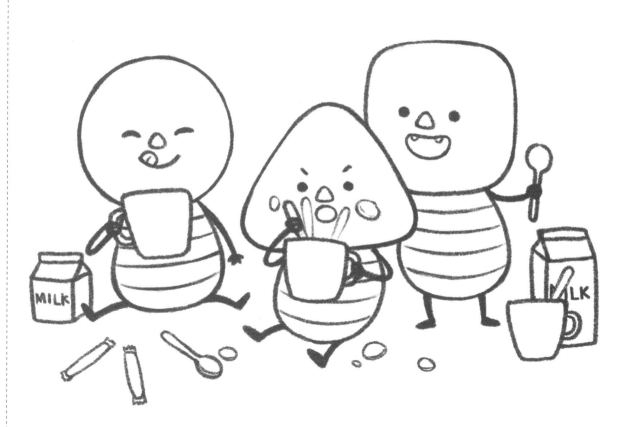

Cocoa time

어릴 때 다니던 피아노 학원에서는 날이 추워지면 선생님이 항상 마시
멜로우가 들어간 코코아를 타 주셨어요. 날이 선선해지니 그 달다구리
했던 코코아가 생각나네요.

Cocoa time

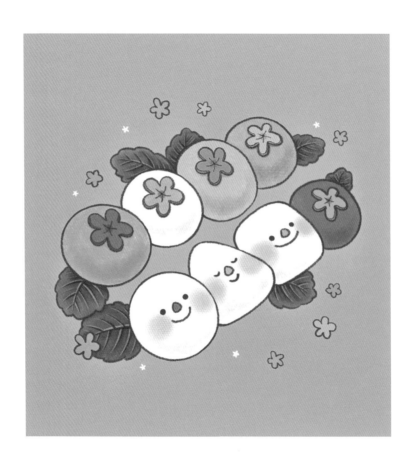

삼둥떡

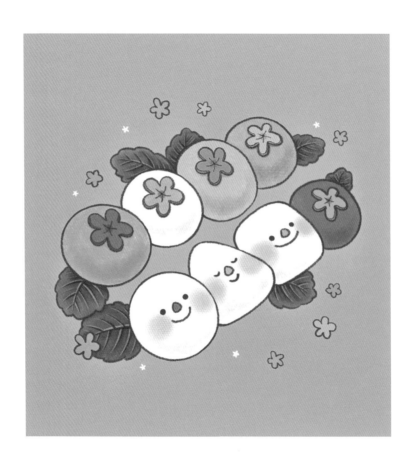

찹쌀떡, 송편, 시루떡, 인절미, 꿀떡 등 우리나라엔 다양한 종류의
떡이 많지만 그 중 제일은 역시… 삼둥떡!

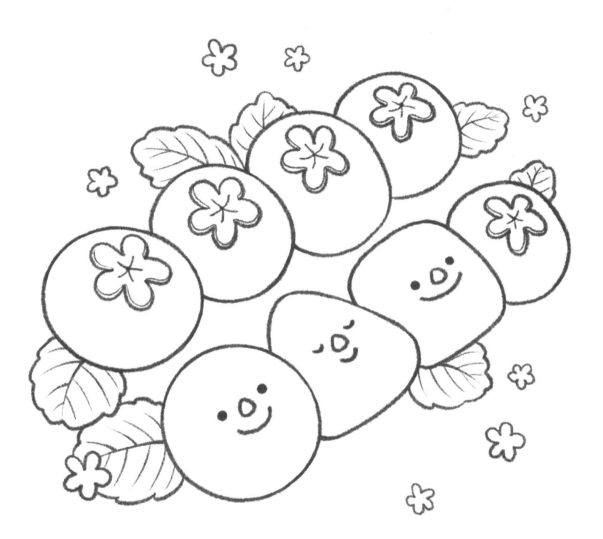

빼빼로삼둥

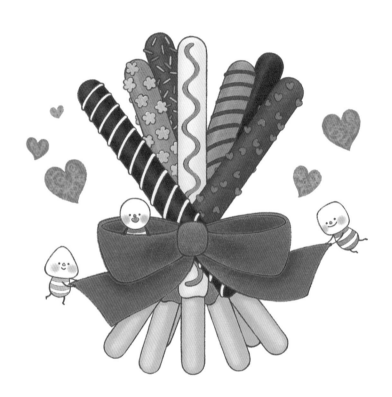

가끔 빼빼로가 먹고 싶어지는 날이 있어요. 특히 직접 만든 빼빼로는
보기에도 예쁘고 맛도 좋아서 특별한 날에 선물하기에도 좋죠.
삼둥이들이 여러가지 맛의 수제 빼빼로를 만들고 예쁘게 리본까지
묶어줬네요. 과연 누구에게 주려는 걸까요?

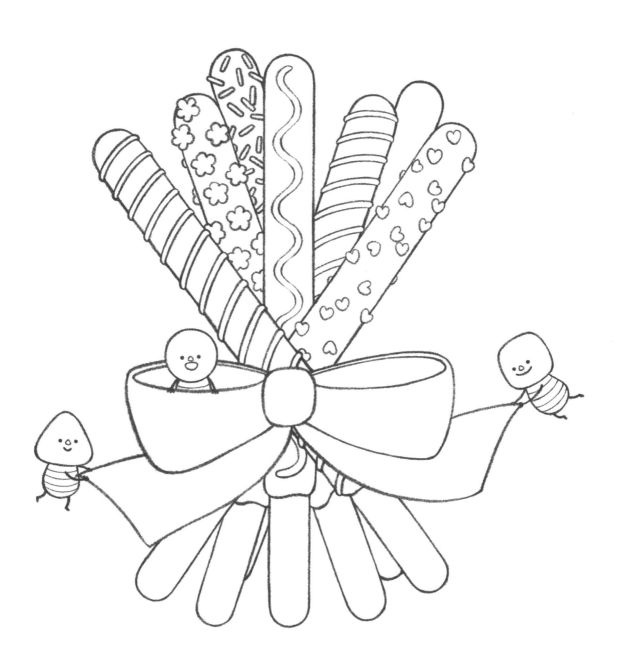

한낮에 산책을 하다 보면 가장 좋아하는 베이커리에서
풍기는 빵냄새가 거리를 가득 메워요.

PART II

Lunch cafe

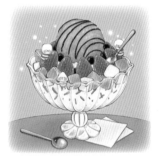

따사롭고
여유로운 한낮의
런치카페

삼둥마카롱

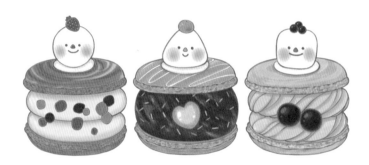

디저트 먹기 딱 좋은 시간-

오늘은 어떤 맛 마카롱을 먹어볼까?

체리맛 소프트콘

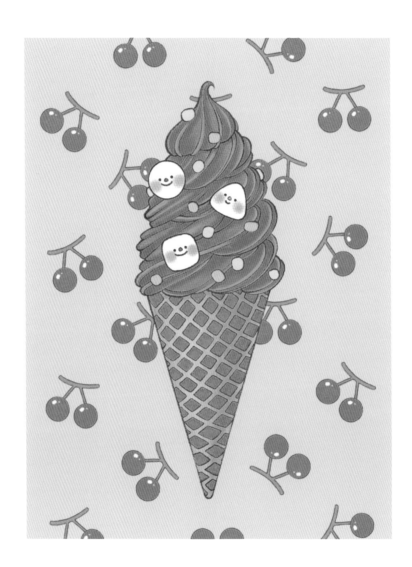

초코나 바닐라, 딸기 아이스크림도 좋지만
가끔씩 생각나는 체리맛 아이스크림이에요.
왠지 특별한 날에만 먹고 싶은 특별한 맛!

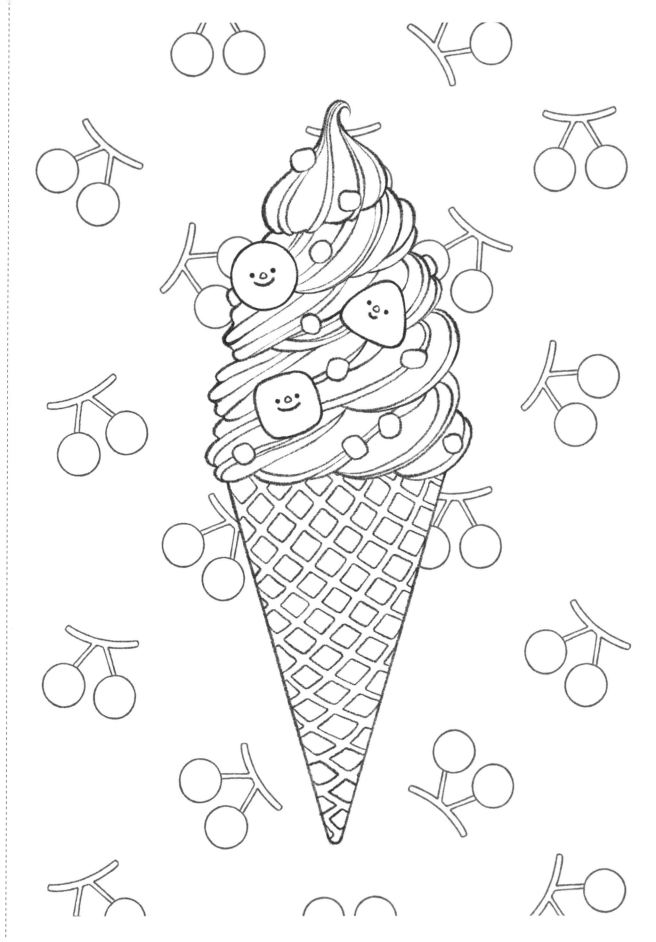

녹차초코맛 소프트콘

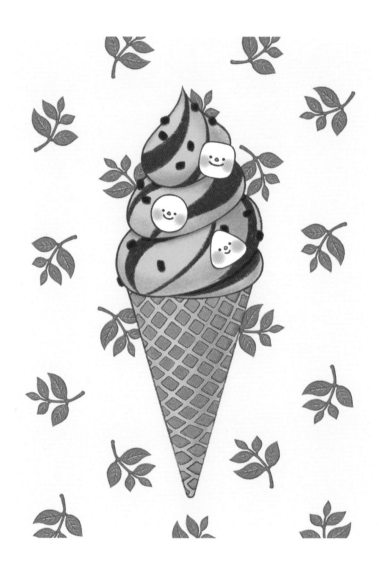

기분 좋은 쌉쌀함의 녹차 아이스크림과
달콤한 초코 아이스크림의 만남!
그 위엔 토핑으로 얹어진 마시멜로 삼둥이들…

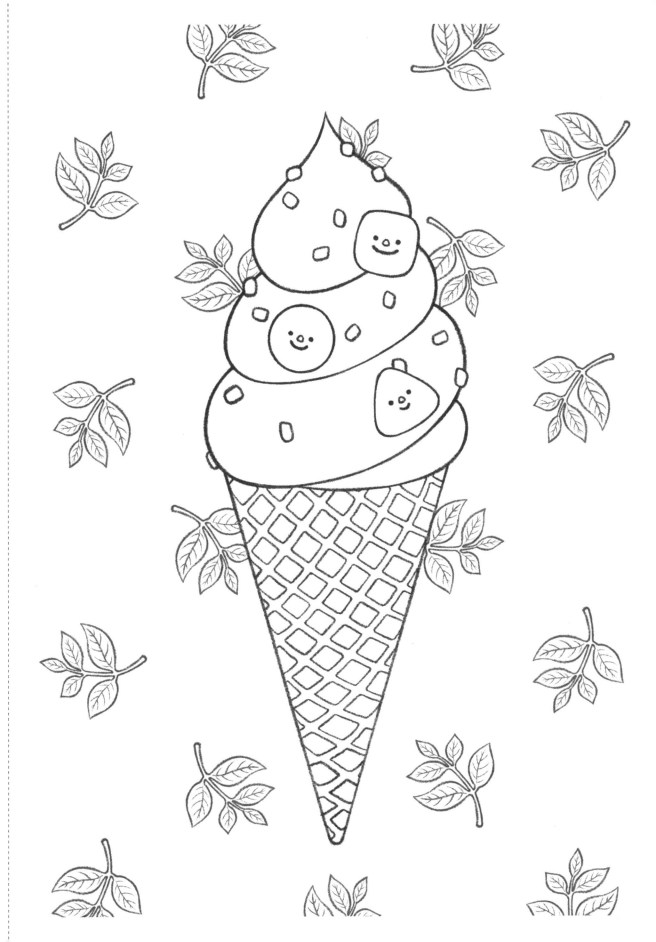

Candy bouquet

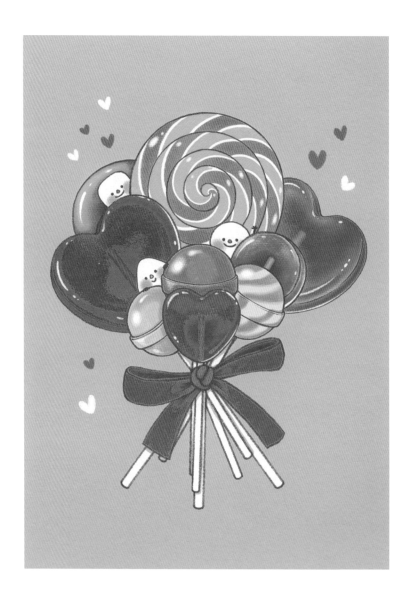

삼둥이들이 숨어있는 오늘의 달달한 선물!
캔디꽃다발 받고 달달한 하루 되세요.

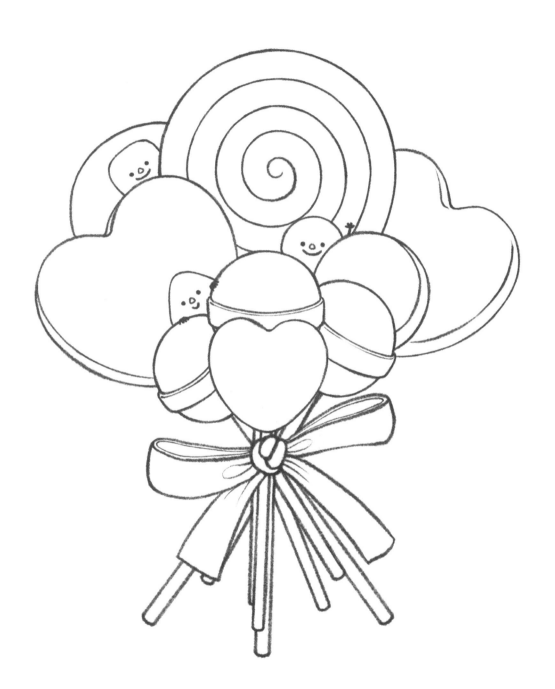

Donut party

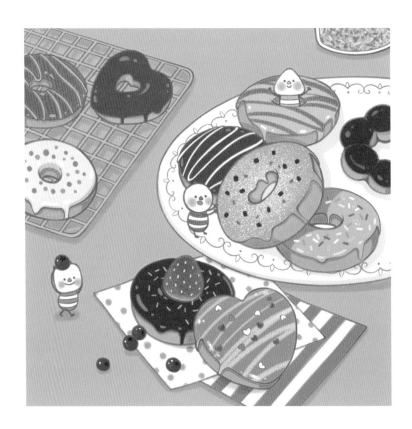

초코도넛, 딸기도넛, 크림치즈도넛 등이 가득한 달다구리 도넛 파티!
원하는 맛으로 골라가세요

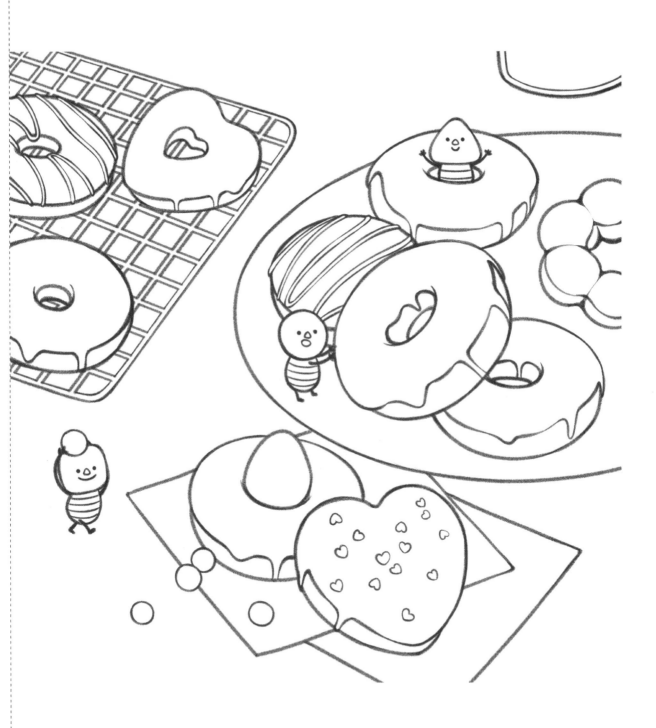

I ♡ COOKIE

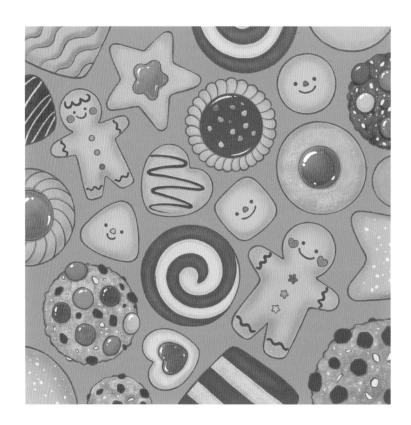

숨어 있는 삼둥쿠키를 찾아라!

라떼와 함께 쿠키를 바삭! 하고 베어물면 입안에 퍼지는

부드러운 달달함.

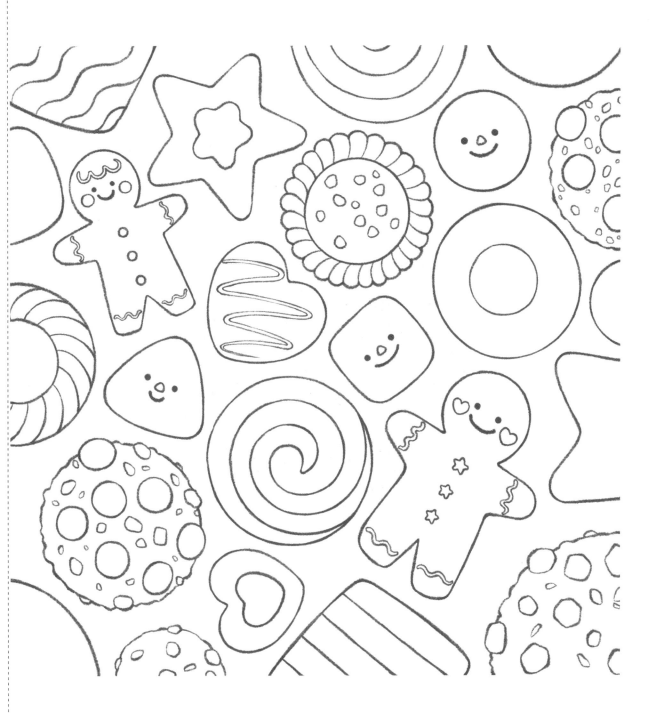

사랑에 빠진 삼둥

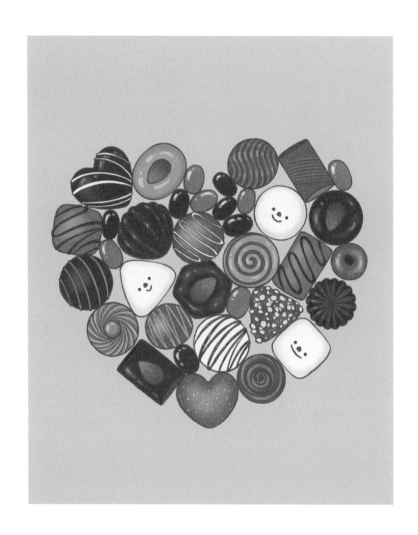

초콜릿 하트 속에 삼둥이들이

화이트 초콜릿으로 둔갑해서 숨어있네요.

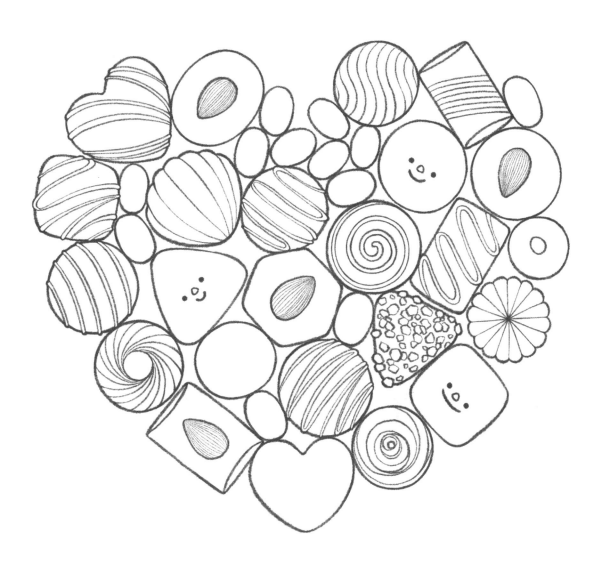

수플레 삼둥

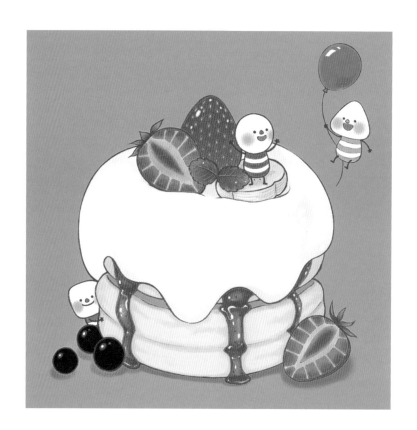

몽글폭신한 수플레 케이크에 빠져 버린 삼둥이들!
흐르는 딸기시럽과 부드러운 생크림이 듬뿍 얹어진 수플레를
한 입 떠 먹으면 구름 위에 있는 기분이에요.

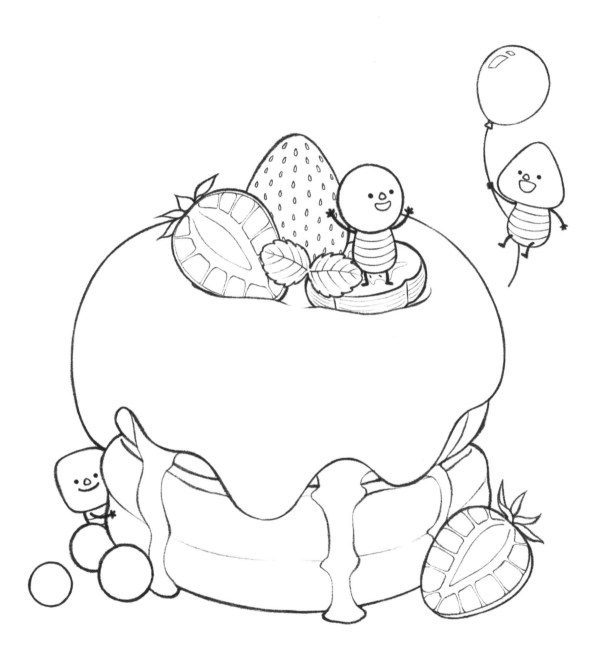

Happy Birthday to you

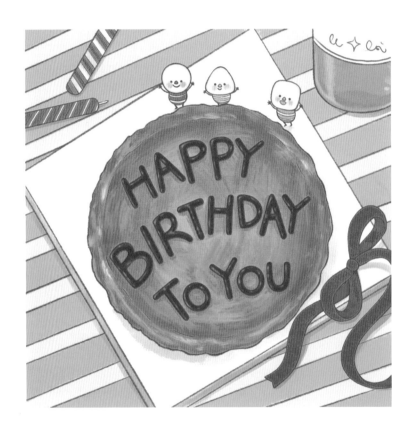

"생일 축하해!"

생일은 별 게 없더라도 케이크를 먹고, 선물을 받고, 주변 사람들에게
축하를 받는다는것 만으로 특별하고 감사한 하루에요.
매일매일이 생일이었으면 좋겠지만 일년에 한 번 뿐인 날이라
더욱 소중한거겠죠?

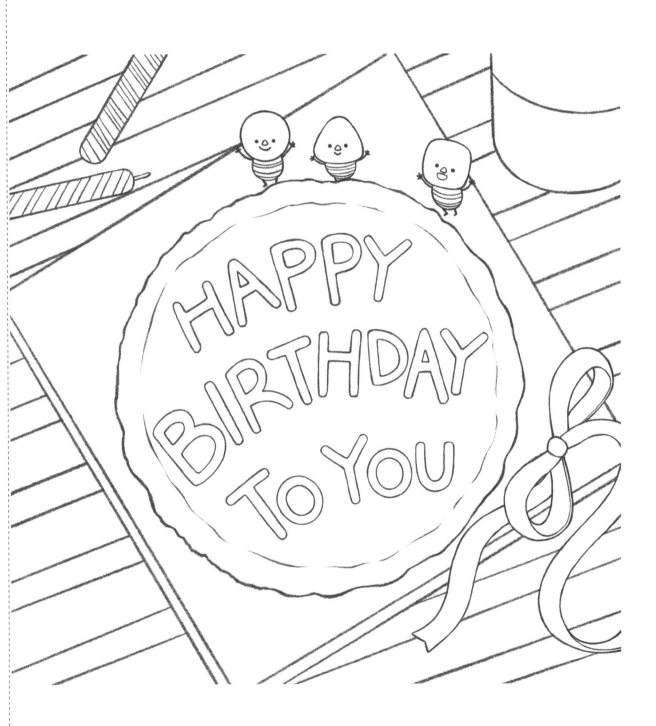

삼둥라떼

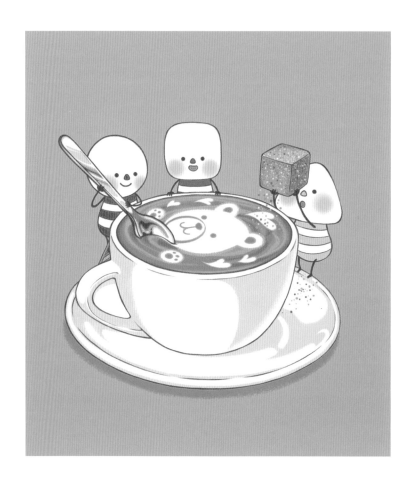

마법의 각설탕을 사르륵 퐁당 넣으면
삼둥다방의 시그니처 메뉴인 삼둥라떼 완성!

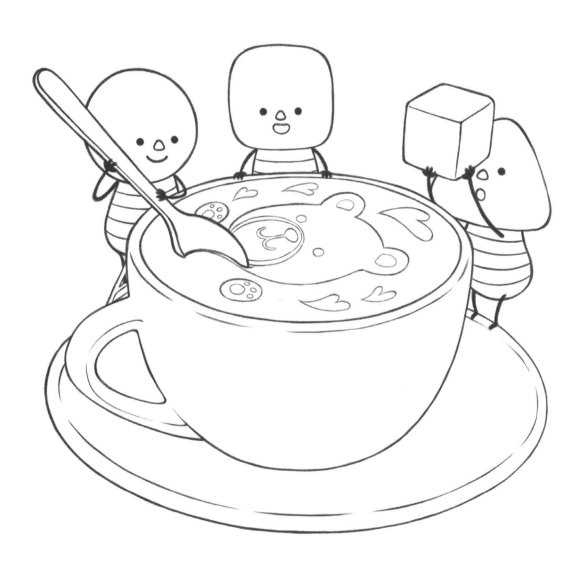

슈니발렌 삼둥

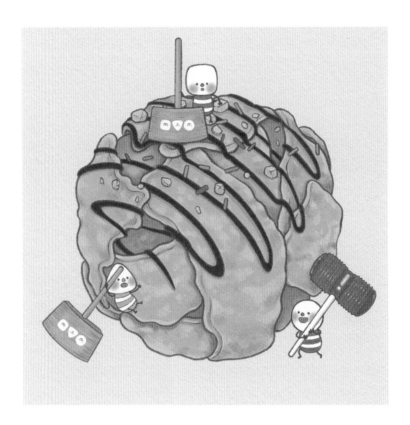

슈니발렌을 기억하시나요?
한때 우리나라에서도 엄청 유행했었던 디저트 중 하나죠.
부숴 먹는 재미가 쏠쏠했는데 어느 순간부터 안 보이더라구요.
망치가 없다면 강철주먹으로 부숴 먹으면 오케이!
삼둥이들은 망치무게도 감당 못하고 있는 와중에 동글이는 망치를
잘못 들고 왔네요. (그 망치 아니야…!)

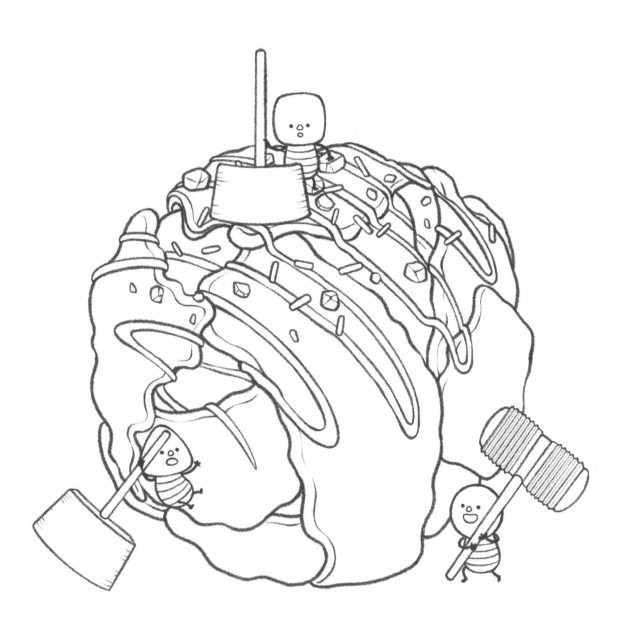

머핀의 법칙

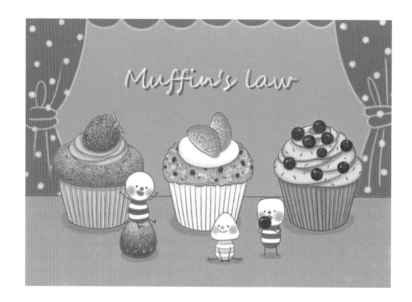

하려던 일이 뜻대로 되지 않거나 말거나
머핀은 맛있다!

Muffin's law

하루를 마치고 집에 돌아오는 길에 밤하늘에 총총 박혀있는
별이 너무 예뻐서 한참을 멍하니 바라봤어요.
"오늘도 수고 많았어요."

PART III

Evening cafe

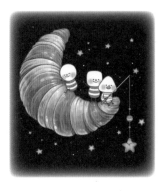

차분하게
하루를 마무리하는
이브닝카페

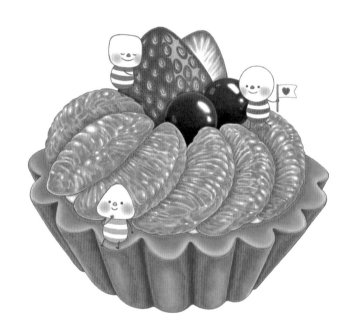
굴 타르트

통조림용 귤을 잔뜩 두르고, 딸기와 블루베리를 얹어 마무리한
달콤상큼한 귤 타르트!

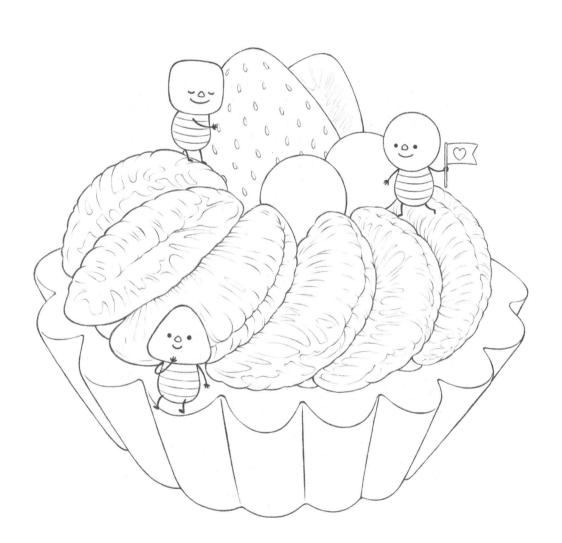

Moon Croissant

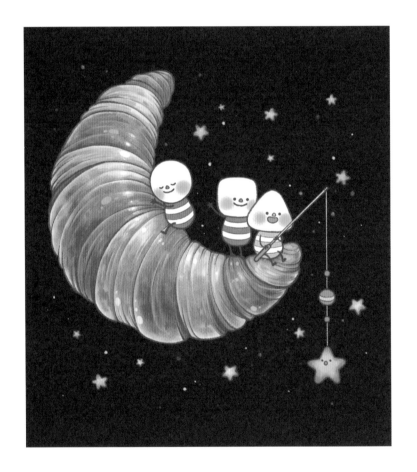

크루아상 달에서 별 쿠키를 낚는 삼둥이들-

깊은 밤 별 낚시를 하다가 배가 고파지면

겹겹의 층으로 둘러싸인 크루아상 달을 한입 베어먹어요.

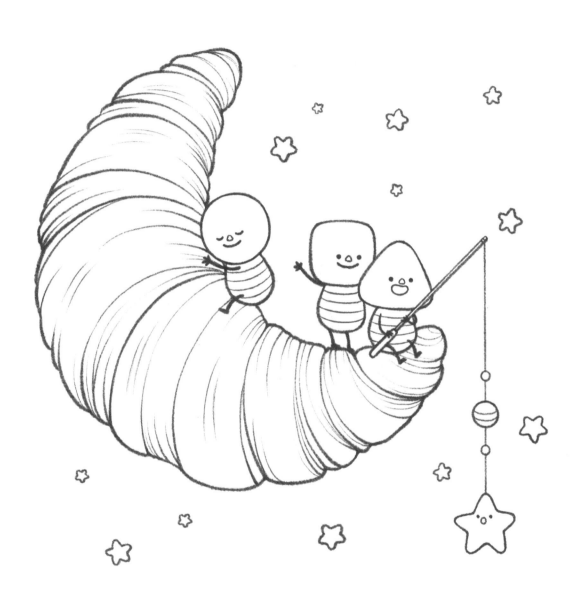

초코진주와 마들렌

프랑스 디저트인 조개모양의 마들렌.

오리지널 레몬마들렌과, 초코와 녹차코팅이 된 마들렌,

얼그레이맛 마들렌까지!

왜인지 반으로 가르면 초콜릿으로 된 진주가 들어있을것만 같아요.

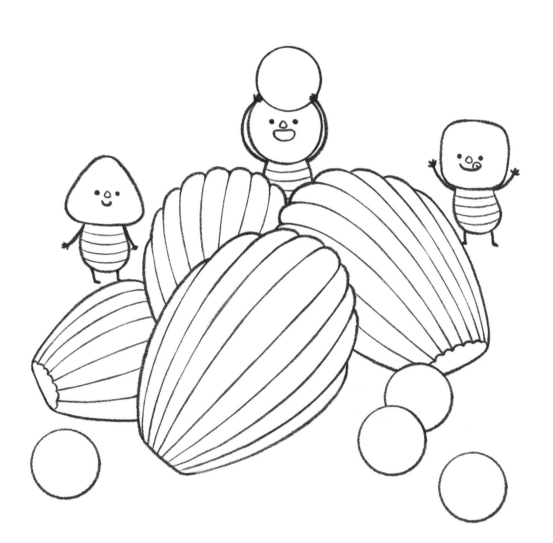

푸딩삼둥

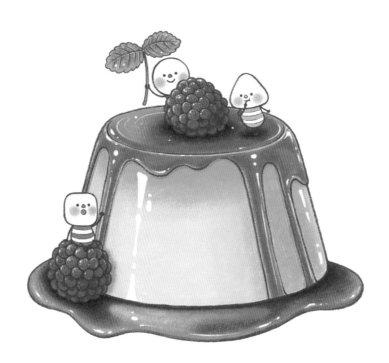

팅팅 탱탱 산딸기 푸딩 위에서 놀고 있는 삼둥이들이에요-

"푸딩이 너무 탱글탱글해서 마치 트램펄린 같아!"

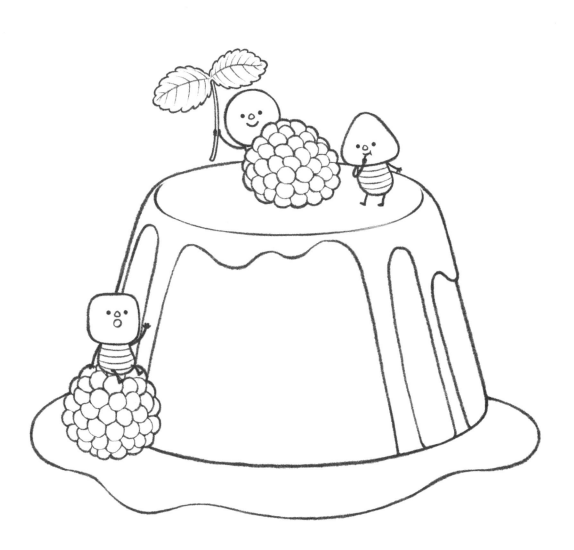

삼둥감귤쥬스

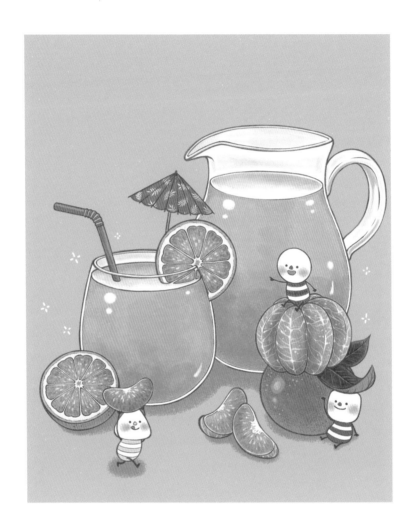

삼둥이들이 맷돌로 손수 갈아 만든 유기농 200% 착즙 감귤 주스!
한 모금 마시면 입안에 상큼한 향이 가득 퍼질 것 같아요.

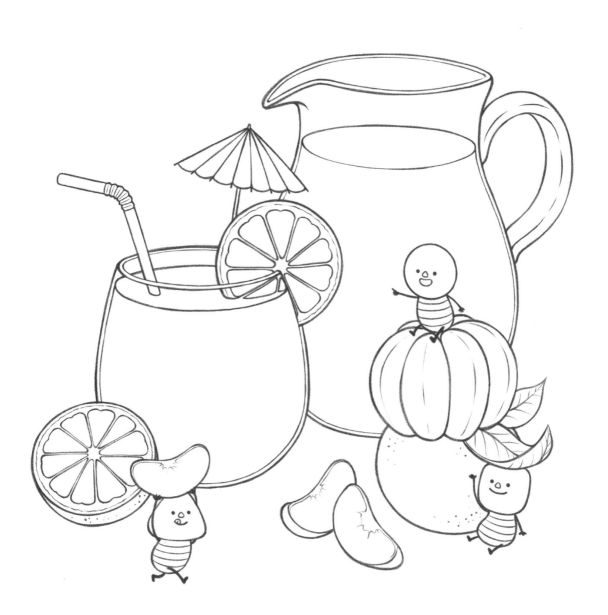

유기농 애플파이

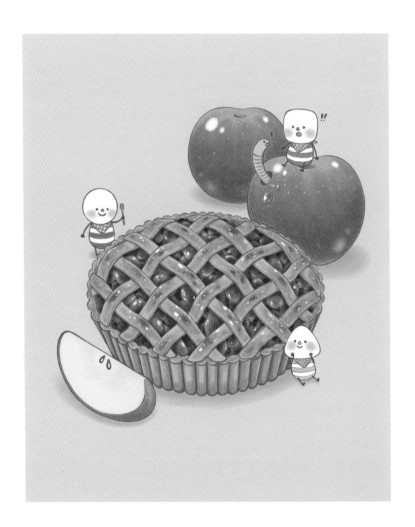

유기농 사과로 만든 유기농 애플파이-
갓 구운 애플파이에서는 향긋하고 달달한 사과향이 방 안 가득 퍼져요.
사과 위에 앉아 있던 네몽이는 사과 속에서 튀어나온
애벌레와 마주쳐 버렸네요.

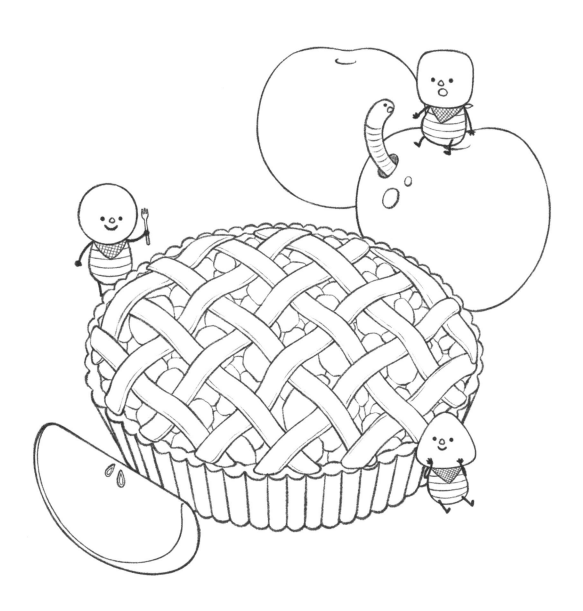

피크닉 타임

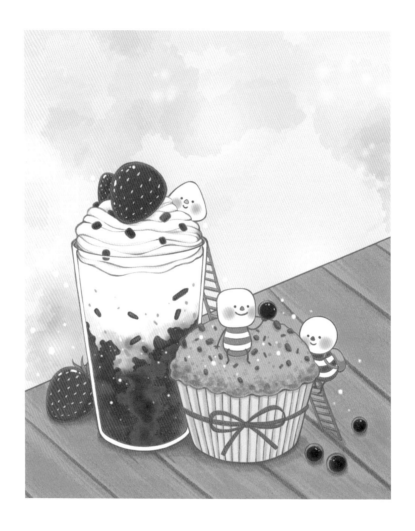

날씨가 나른해질 때면, 돗자리 들고 피크닉을 가고 싶어요.

직접 싸 온 도시락을 먹고, 카페에서 사 온 예쁜 디저트를 후식으로

먹는거죠! 생각보다 소확행은 멀리 있지 않아요.

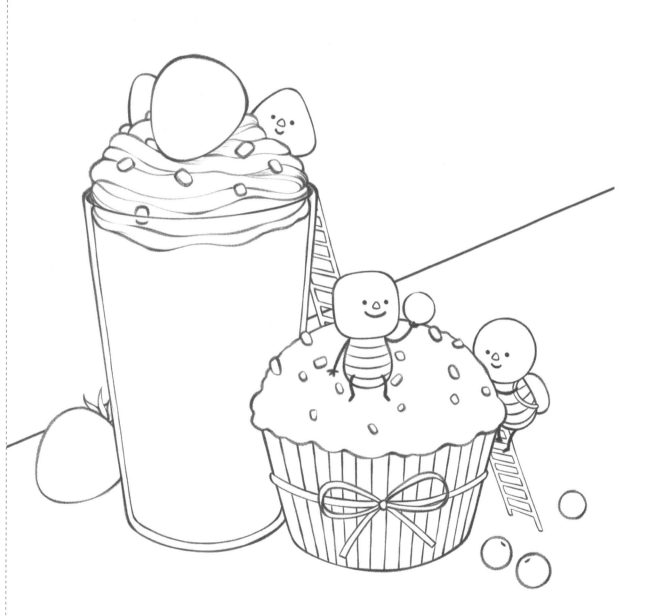

한국 전통 다과상

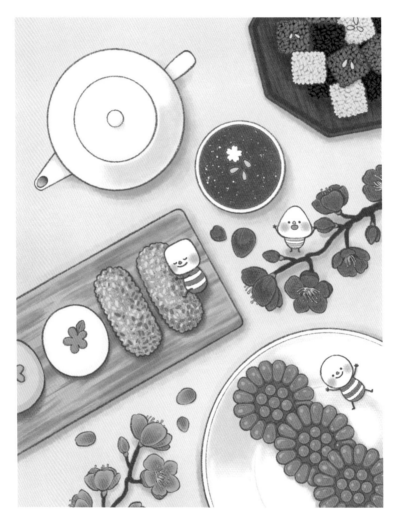

한국의 전통 디저트에는 떡, 유과, 약과, 강정 등이 있어요.
명절날 흔히 보이는 것들이죠. 그 중에서도 삼둥이들이 제일 좋아하는
것은 떡이랑 약과예요. 한국 디저트의 가장 큰 특징이라면
역시 쫀득쫀득하고 끈적끈적한 식감이라고 할 수 있겠네요.

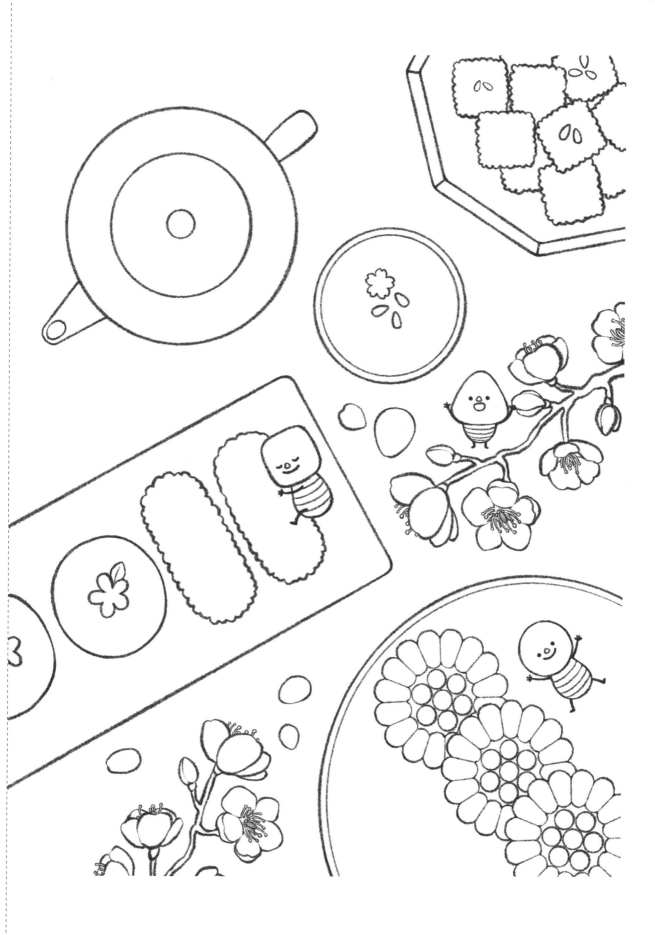

삼둥이 빙수

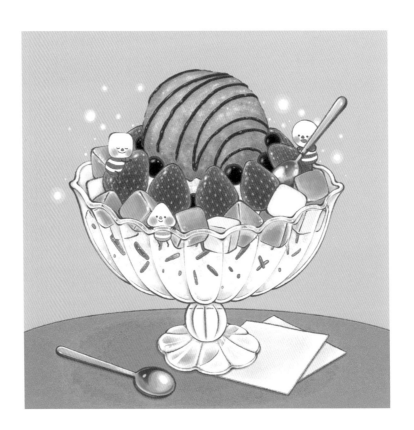

무더운 여름엔 역시 빙수!

삼둥이들은 여름나기 프로젝트로 삼둥이 특제빙수를 만들어 먹었어요.

빙수에는 역시 각종 과일과 아이스크림, 시럽이 빠질 수 없죠.

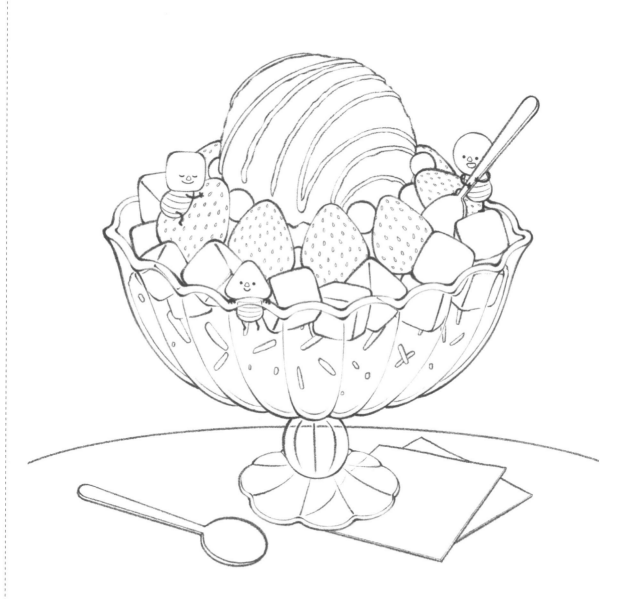

마운틴머랭

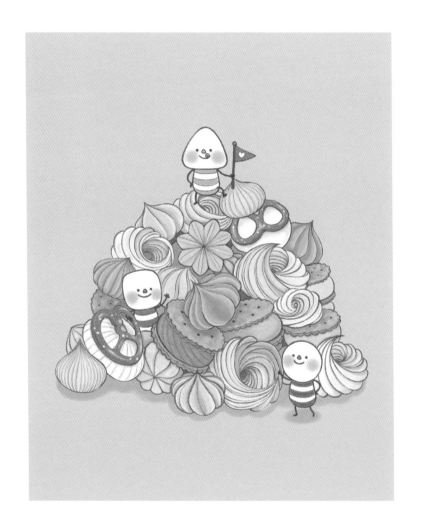

알록달록 머랭쿠키산을 정복한 삼둥이들!
포슬바삭한 식감이지만 입에 넣으면 사르르 녹아버려요.
주의: 물에 매우 약함

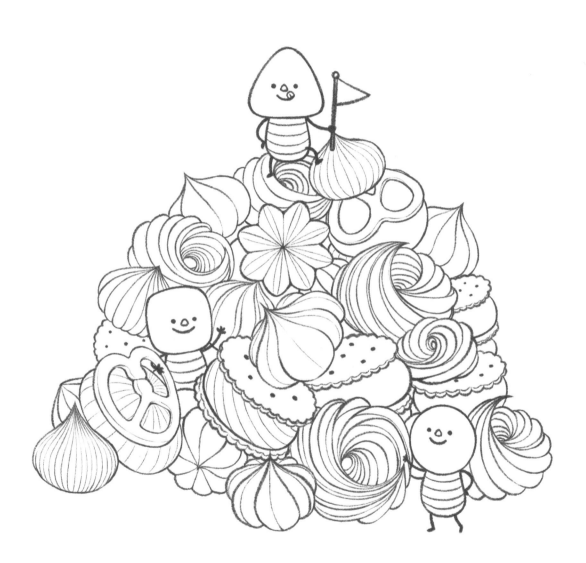

딸기 팬케이크

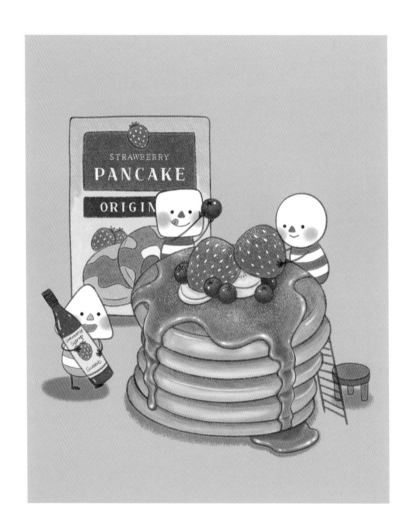

딸기 팬케이크 한 조각 하실래요?
노릇노릇한 팬케이크에 메이플&딸기 시럽, 바나나와 블루베리,
딸기를 올려서 마무리한 군침도는 팬케이크!
삼둥이 수제 팬케이크 입니다.

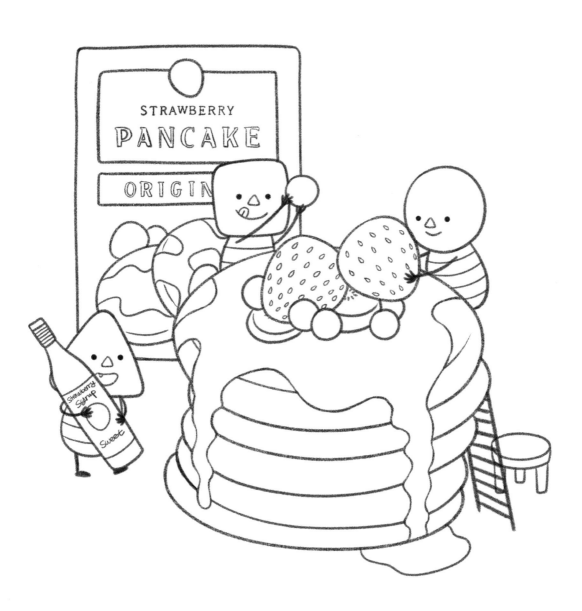

삼둥이 과일케이크

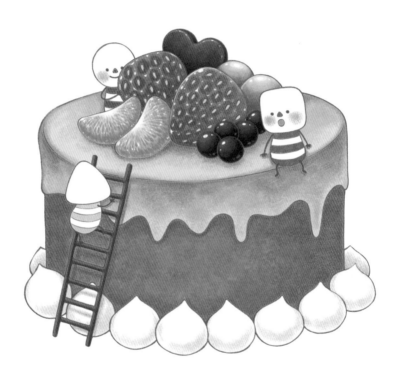

예쁜 케이크는 보기만 해도 기분이 좋아져요.

각종 모둠과일이 얹어진 이 케이크는 삼둥이들이 오르기에는

너무 높아서 사다리를 놓고 올라가야 해요.

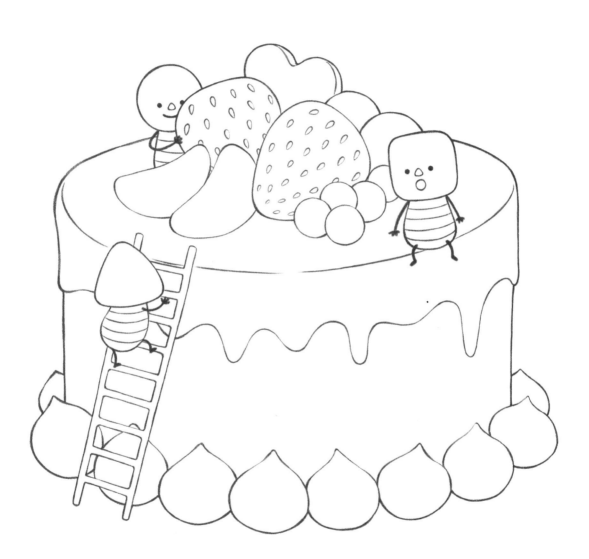

삼둥이 디저트 타임

Triplets Dessert Time

초판 1쇄 인쇄일 | 2020년 10월 26일
초판 1쇄 발행일 | 2020년 10월 30일

··

글·그림 안뉴
펴낸이 하태복

··

펴낸곳 SISOBOOKS
주소 경기도 고양시 일산서구 주엽동 81 뉴서울프라자 2층 40호
전화 031) 905-3593
팩스 031) 905-3009
등록번호 제10-2539호

··

ISBN 987-89-5864-332-9 13650

* 가격은 뒷표지에 있습니다.
* 잘못된 책은 구입처에서 바꾸어드립니다.
* SISOBOOKS는 (주)이가서의 실용·취미 임프린트입니다.

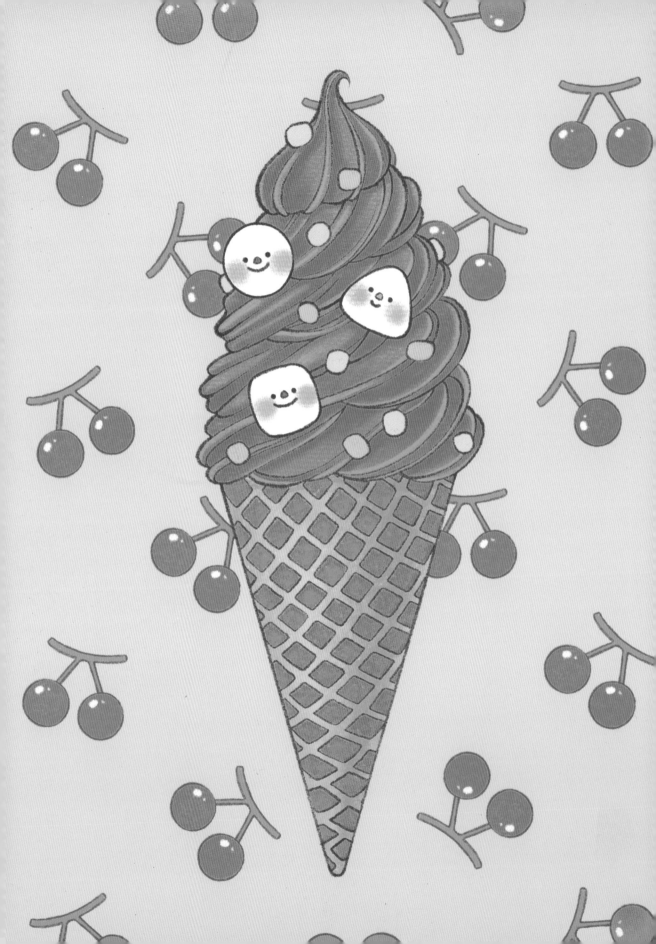